.

av²

12426992R00062

Made in the USA San Bernardino, CA 10 December 2018